www.ingramcontent.com/pod-product-compliance
Lightning Source LLC
Chambersburg PA
CBHW031505210526
45463CB00003B/1092